彩繪靜心 胡娜庫

許　願　本 （增訂版）

陳盈君——著

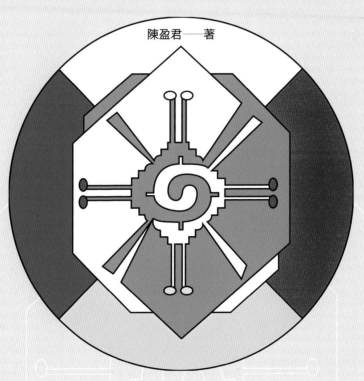

彩繪 Hunab Ku 連結宇宙的源頭

一、什麼是 Hunab Ku

Hunab Ku，中文稱「胡娜庫」，這是馬雅曆法－曼陀羅的圖騰，代表「宇宙源頭」的能量。它分成三個音節，各代表三個不同的訊息。

Hu：Oneness 合一的意思，母親的能量與父親的能量合而為一，我們內在陰性與陽性能量合一。

Nab：Movement and Measure 測量的方式、移動的方式，或是一個法則。

Ku：God、Lord、神、神性，或者說是神性的道路。我們不是要成為神，因為神就在我們的內在，我們自己本身就是神性能量的中心。

宇宙的法則即是神性的道路，就是讓自己合而為一，讓自己能夠把陰性能量與陽性能量合而為一。

The term Hunab Ku, usually translated as One giver of Movement and Measure.

It is the principle of life beyond the Sun.

（This phrase combines Mayan and Tibetan language as chanted by José Argüelles）

Hunab Ku 是馬雅曆法裡面**最重要的圖騰**，是宇宙移動跟測量唯一的給予者（The One giver of movement and measure），直接連結到宇宙能量的源頭與核心。這是一個連結 0 這個數字、也是**空性**的法則，代表一切的歸零，回到源頭、空的法則，空也代表所有的一切！

二、顏色說明

依照順序：紅、白、藍、黃、綠，各自代表了不同的方向。

☀ **紅色代表東方**：掌管火元素，象徵啟動、開始的力量，如果你馬雅的圖騰是紅色，代表你的開創性、啟動的能量跟開始的天賦力量是非常重要的，你特別有這樣的頻率，代表你的生命裡常常當一個開創者，有開始的力量，是開始去做一些事情、起頭的人，紅色是你的幸運色，紅色的能量是在東方。

☀ **白色代表北方**：掌管風元素，象徵淨化、單純化的能量，你有一種天賦，特別能把事情變得單純，因此我們說白色的頻率特別能有淨化功能。當我們提到淨化，我們會用聖木、線香，用風的力量去做淨化。

☀ **藍色代表西方**：掌管水元素，象徵蛻變與轉化，如果你的馬雅圖騰是藍色，你特別有蛻變、改變的天賦特質。對應的

是水元素，如果你有擺放聖壇，你可以放水、精油等液體類的東西，都是可以放在西方的。

※ 黃色代表南方：掌管土元素，跟種子、土地裡長出來的東西有關，南方代表收穫、結果的能量，如果你的圖騰是黃色，你特別有種收穫、成果、結果的能量。如果有擺放聖壇，南方的位置可以放豆子、穀物，也有人喜歡放水晶，因為水晶也是從地球、土元素誕生出來的。

※ 綠色代表中央：直接對應宇宙的中心，綠色中央的部分有一個螺旋，螺旋在靈性的意義代表陰性能量，代表地球母親的心臟、心輪、地球媽媽的子宮。

三、著色方法

☀ 步驟一：準備

首先，先準備好畫筆（紅藍黃綠，四個顏色），同時也可以放一點你喜歡的輕音樂。

接著，閉起眼睛，做三個深呼吸和放鬆，讓你的思緒慢慢沉澱下來。也可以先靜心一段時間後，再慢慢睜開眼睛。

再來，跟隨著自己的心，跟隨自己的感覺，開始拿起色鉛筆。

☀ 步驟二：著色

第一個顏色，就是從紅色開始啟動！

依照順序：紅、白、藍、黃、綠（逆時針轉：東、北、西、南、中）

可以使用色鉛筆，從「紅色」開始塗，**這是有固定順序的**，第一個是紅色，第二個是白色，第三個是藍色，第四個是黃色，最後繞回正中央是綠色。

帶著一種螺旋式的流動，從外往內捲進去的感覺。一邊著

色，一邊連結宇宙能量的頻率，記得要搭配自己放鬆的呼吸，輕輕的吸氣與吐氣。

備註：裡面的天線點點也要畫，畫到相對的位置時塗上該顏色，也是紅白藍黃四個顏色。

☼ 步驟三：簽名

標明當天的日期和自己的簽名，這個動作可以幫助你做許願日記的記錄，並覺察生活中的成長、改變與收穫。

☼ 步驟四：當日馬雅曆法的星系印記

畫出當日星系印記，寫下當日馬雅能量的聯想，給自己一些提醒與鼓勵！觀察今天生活中共時的訊息！

☼ 步驟五：許願清單

1. 寫下三個想要的關鍵詞

2. 列出相對應的行動清單

3. 感恩宇宙的協助

如果還有時間，可以針對剛才的關鍵字、繪圖時的心情或任何想到的人事物，進行「自由書寫」的文字對話。（想到什麼就寫什麼，不停筆的、不篩選腦袋冒出來的訊息，持續寫十分鐘。）

☼ 步驟六：補充訊息

如果你有使用心靈圖卡的習慣，可以拿起手邊任何一套牌卡，詢問「請宇宙給我一張現在我最需要的訊息……」抽一張卡，來給自己加油打氣，把訊息寫在空白處即可。

四、彩繪許願的好時機

這是一個與宇宙共同創造的過程！

透過著色的過程，你會把這樣強大的心願上傳到宇宙的中心，直接跟宇宙是對頻的，所以可以每天都畫 Hunab Ku 做靜心。你將會發現，開始著色的時候，就能讓自己的心馬上寧靜下來。這個動作看起來很平凡，但是當我們的焦點開始對頻在 Hunab Ku 宇宙頻率時，原本不舒服與焦慮的感受都將被釋放掉，並且會感覺到更加平靜！當你畫完的時候，會覺得整個壓力都釋放了。在你著色時，你的心思意念會慢慢沉澱下來，同時也能在 Hunab Ku 空白的地方，寫下你想要做的事情，會特別容易心想事成、顯化成真！

1. 日常彩繪靜心：每天都透過著色來做調頻校準，保持自身最佳狀態

Hunab Ku 協助我們直接連結宇宙最源頭的力量，協助我們在生命當中更合而為一，當你開始彩繪 Hunab Ku 的時候，你

就等於是直接跟宇宙源頭的能量連結上。

2. 遇上宇宙綠格的日子

馬雅曆法當日的 kin 遇上「宇宙綠格」的日子，銀河啟動之門將會大大的敞開，Hunab Ku 會釋放出大量的宇宙訊息，能量非常強大。你就可以把心願寫在 Hunab Ku 旁邊，向宇宙下訂單！

宇宙綠格（綠格子）：銀河啟動之門（GAP）

宇宙能量開啟的日子，銀河之門打開的日子，綠格子那一天會有來自 Hunab Ku 釋放出直接對頻的訊息，從宇宙源頭 Hunab Ku 釋放出電波，傳遞到銀河系、太陽系、太陽、一路傳到地球，宇宙和地球的網格閘門會完全的敞開，讓我們能夠直接收到精準的宇宙頻率！因此，綠格子的日子很適合靜心，畫 Hunab Ku 直接與宇宙的能量對頻。綠格子我們會稱為宇宙綠格子。這也就是為什麼 Hunab Ku 中間是綠色，綠色直接代表宇宙的意思，綠色在馬雅曆法很重要，剛好對應脈輪心輪，所以

綠格子也等於地球母親直接對應心輪的頻率。

　　只要你願意，可以持續一段時間進行 Hunab Ku 彩繪與觀照內心的練習，觀察自己在圖畫上的改變，與情緒變化的對照，讓彩繪 Hunab Ku 成為一個幫助自己的好工具與好習慣。

PSI　　　G-f　　　等離子

當日星系印記之關鍵力量

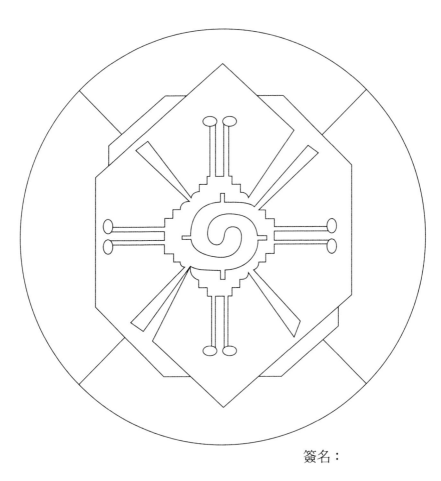

簽名：

許願清單：

3 個關鍵詞：＿＿＿＿＿＿＿、＿＿＿＿＿＿＿、＿＿＿＿＿＿＿

相對應行動清單：

感恩宇宙協助

PSI G-f 等離子

當日星系印記之關鍵力量

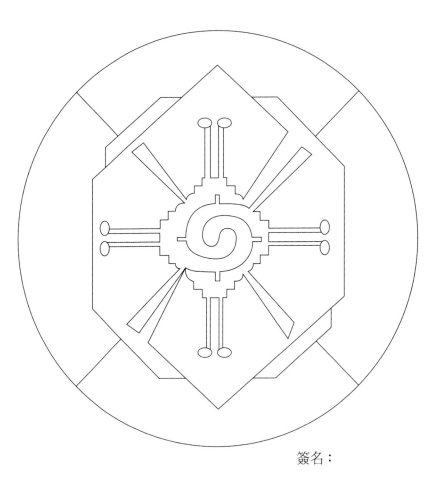

簽名：

許願清單：

3個關鍵詞：＿＿＿＿＿＿、＿＿＿＿＿＿、＿＿＿＿＿＿

相對應行動清單：

感恩宇宙協助

PSI　　G-f　　等離子

當日星系印記之關鍵力量

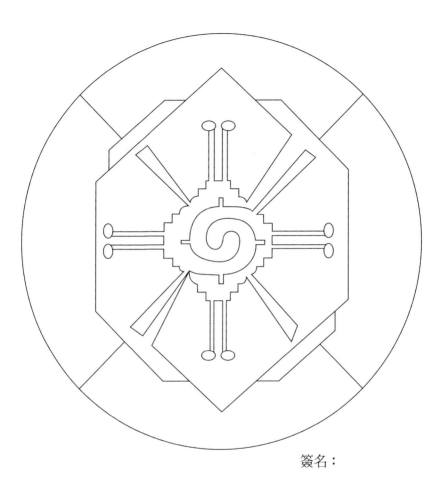

簽名：

許願清單：

3個關鍵詞：＿＿＿＿＿＿ 、 ＿＿＿＿＿＿ 、 ＿＿＿＿＿＿

相對應行動清單：

感恩宇宙協助

PSI G-f 等離子

當日星系印記之關鍵力量

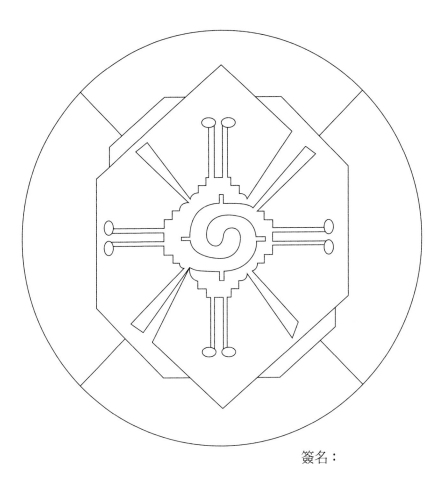

簽名：

許願清單：

3 個關鍵詞：＿＿＿＿＿＿ 、 ＿＿＿＿＿＿ 、 ＿＿＿＿＿＿

相對應行動清單：

感恩宇宙協助

PSI　　G-f　　等離子

當日星系印記之關鍵力量

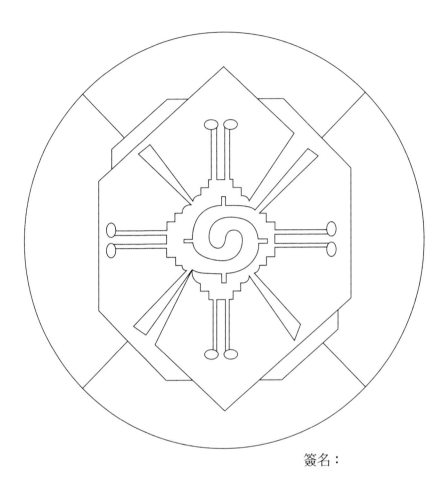

簽名：

許願清單：

3 個關鍵詞：＿＿＿＿＿＿＿＿ 、 ＿＿＿＿＿＿＿＿ 、 ＿＿＿＿＿＿＿＿

相對應行動清單：

感恩宇宙協助

PSI　　G-f　　等離子

當日星系印記之關鍵力量

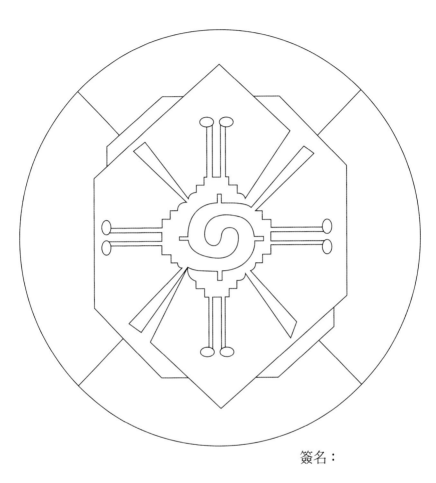

簽名：

許願清單：

3 個關鍵詞：＿＿＿＿＿ 、 ＿＿＿＿＿ 、 ＿＿＿＿＿

相對應行動清單：

感恩宇宙協助

PSI G-f 等離子

當日星系印記之關鍵力量

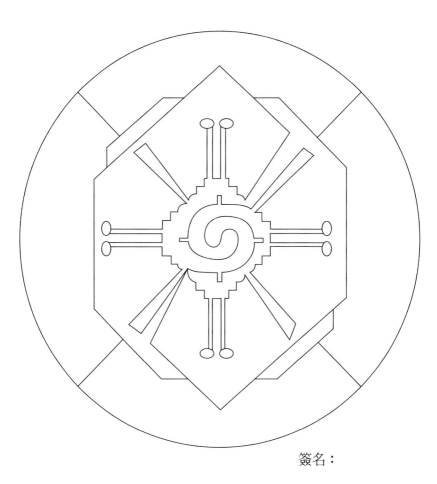

簽名：

許願清單：

3 個關鍵詞：＿＿＿＿＿＿＿ 、 ＿＿＿＿＿＿＿ 、 ＿＿＿＿＿＿＿

相對應行動清單：

感恩宇宙協助

PSI　　G-f　　等離子

當日星系印記之關鍵力量

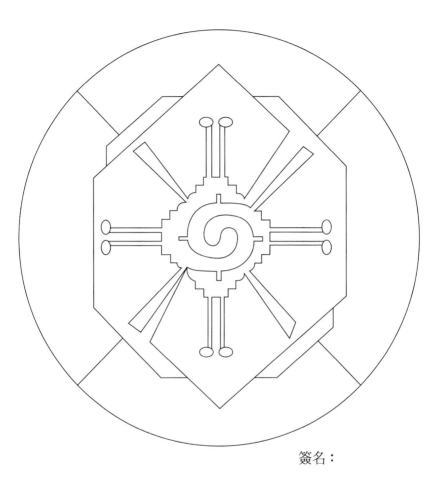

簽名：

許願清單：

3 個關鍵詞：＿＿＿＿＿＿＿ 、 ＿＿＿＿＿＿＿ 、 ＿＿＿＿＿＿＿

相對應行動清單：

感恩宇宙協助

PSI　　　G-f　　　等離子

當日星系印記之關鍵力量

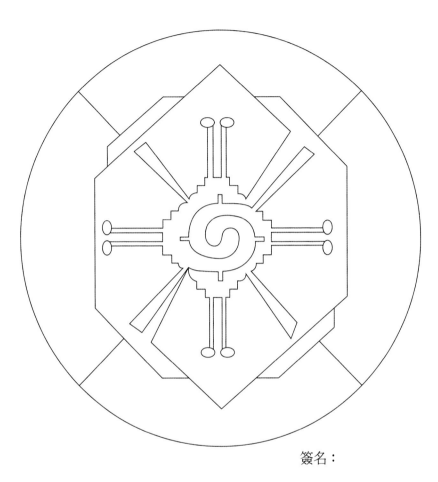

簽名：

許願清單：

3 個關鍵詞：＿＿＿＿＿＿、＿＿＿＿＿＿、＿＿＿＿＿＿

相對應行動清單：

感恩宇宙協助

PSI　　　　G-f　　　　等離子

當日星系印記之關鍵力量

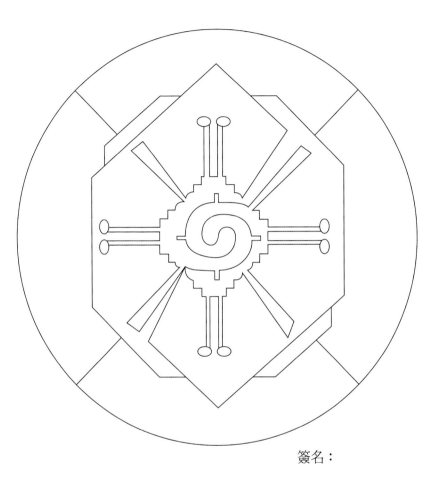

簽名：

許願清單：

3 個關鍵詞：＿＿＿＿＿＿＿ 、 ＿＿＿＿＿＿＿ 、 ＿＿＿＿＿＿＿

相對應行動清單：

感恩宇宙協助

PSI G-f 等離子

當日星系印記之關鍵力量

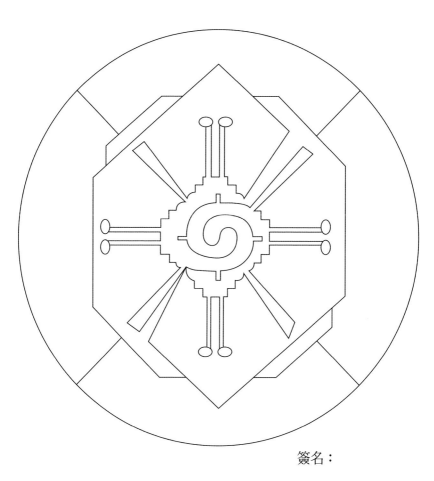

簽名：

許願清單：

3 個關鍵詞：＿＿＿＿＿＿、＿＿＿＿＿＿、＿＿＿＿＿＿

相對應行動清單：

感恩宇宙協助

PSI G-f 等離子

當日星系印記之關鍵力量

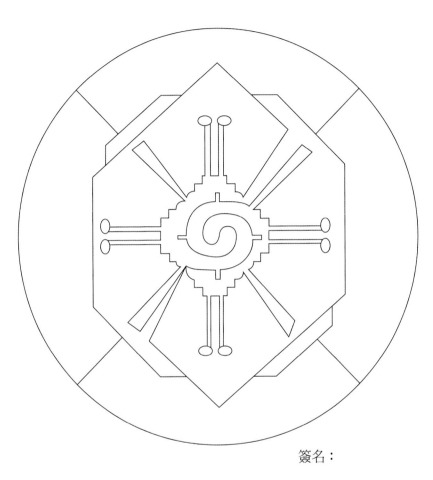

簽名：

許願清單：

3 個關鍵詞：＿＿＿＿＿＿＿、＿＿＿＿＿＿、＿＿＿＿＿＿

相對應行動清單：

感恩宇宙協助

PSI　　　G-f　　　等離子

當日星系印記之關鍵力量

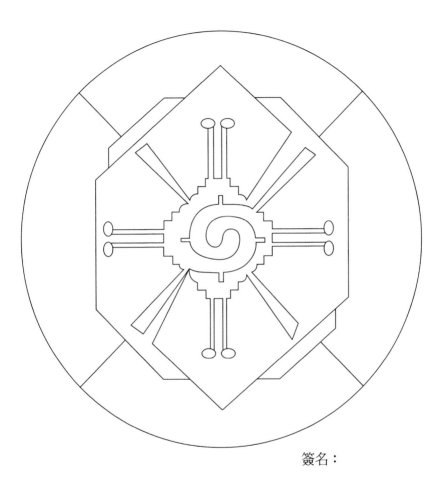

簽名：

許願清單：

3 個關鍵詞：＿＿＿＿＿＿、＿＿＿＿＿＿、＿＿＿＿＿＿

相對應行動清單：

感恩宇宙協助

PSI G-f 等離子

當日星系印記之關鍵力量

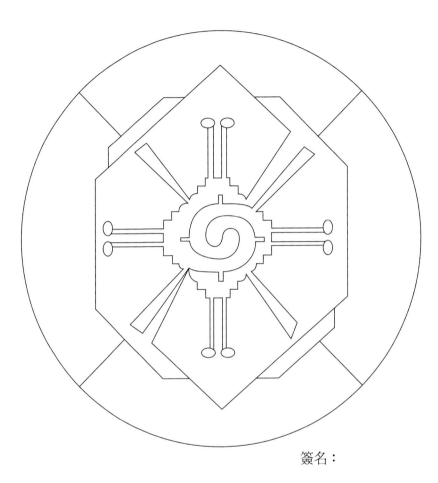

簽名：

許願清單：

3 個關鍵詞：＿＿＿＿＿＿ 、 ＿＿＿＿＿＿ 、 ＿＿＿＿＿＿

相對應行動清單：

感恩宇宙協助

PSI G-f 等離子

當日星系印記之關鍵力量

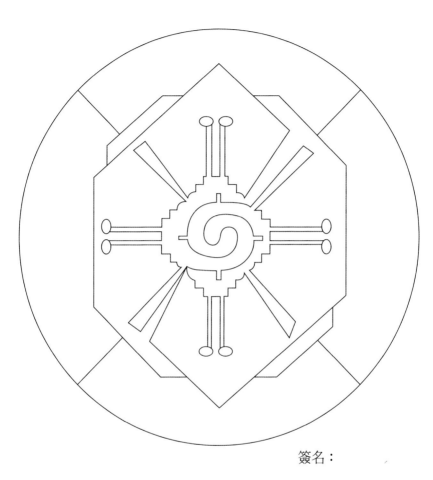

簽名：

許願清單：

3 個關鍵詞：＿＿＿＿＿＿、＿＿＿＿＿＿、＿＿＿＿＿＿

相對應行動清單：

感恩宇宙協助

PSI G-f 等離子

當日星系印記之關鍵力量

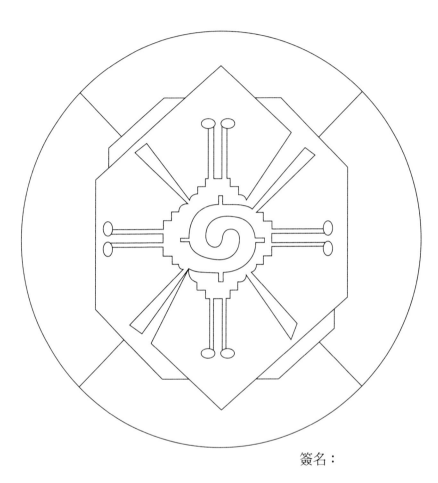

簽名：

許願清單：

3 個關鍵詞：＿＿＿＿＿＿、＿＿＿＿＿＿、＿＿＿＿＿＿

相對應行動清單：

感恩宇宙協助

PSI　　G-f　　等離子

當日星系印記之關鍵力量

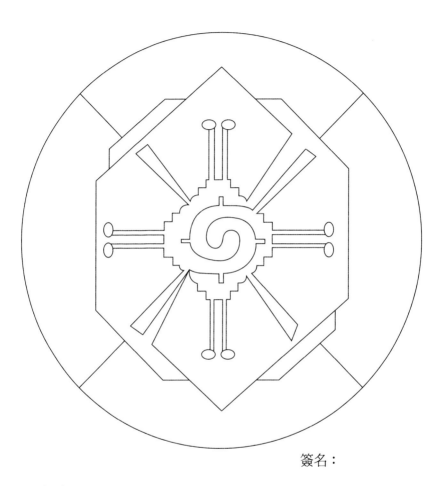

簽名：

許願清單：

3 個關鍵詞：＿＿＿＿＿＿ 、 ＿＿＿＿＿＿ 、 ＿＿＿＿＿＿

相對應行動清單：

感恩宇宙協助

PSI　　　　G-f　　　等離子

當日星系印記之關鍵力量

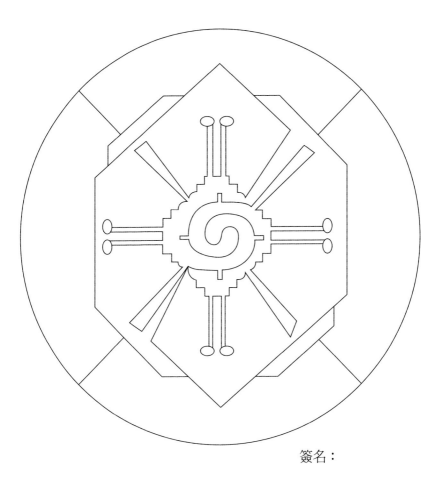

簽名：

許願清單：

3個關鍵詞：＿＿＿＿＿＿、＿＿＿＿＿＿、＿＿＿＿＿＿

相對應行動清單：

感恩宇宙協助

PSI　　　G-f　　　等離子

當日星系印記之關鍵力量

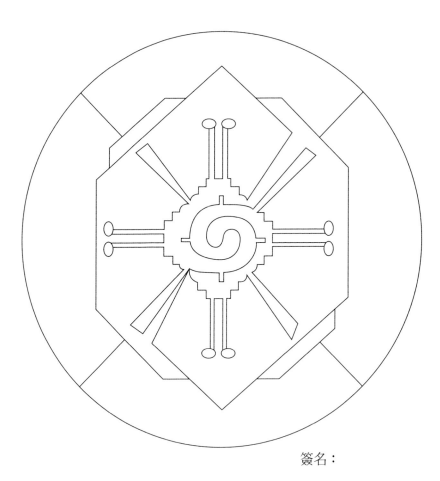

簽名：

許願清單：

3 個關鍵詞：＿＿＿＿＿＿＿ 、 ＿＿＿＿＿＿＿ 、 ＿＿＿＿＿＿＿

相對應行動清單：

感恩宇宙協助

PSI　　G-f　　等離子

當日星系印記之關鍵力量

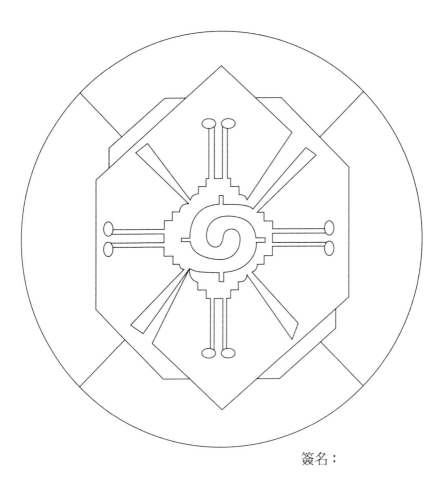

簽名：

許願清單：

3 個關鍵詞：＿＿＿＿＿＿＿ 、 ＿＿＿＿＿＿＿ 、 ＿＿＿＿＿＿＿

相對應行動清單：

感恩宇宙協助

PSI　　G-f　　等離子

當日星系印記之關鍵力量

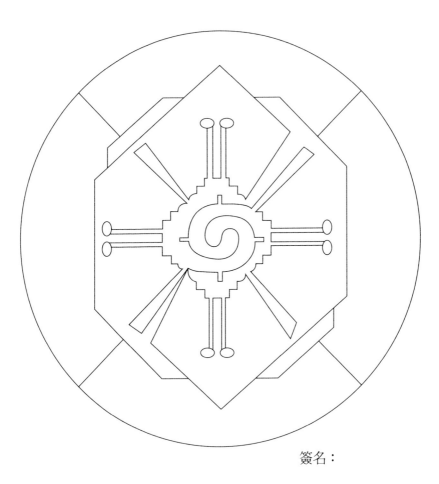

簽名：

許願清單：

3 個關鍵詞：＿＿＿＿＿＿、＿＿＿＿＿＿、＿＿＿＿＿＿

相對應行動清單：

感恩宇宙協助

PSI G-f 等離子

當日星系印記之關鍵力量

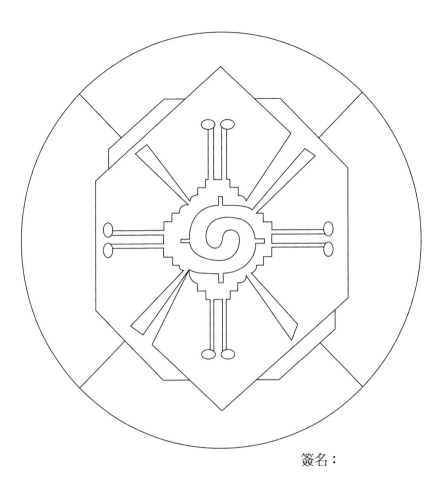

簽名：

許願清單：

3個關鍵詞：＿＿＿＿＿、＿＿＿＿＿、＿＿＿＿＿

相對應行動清單：

感恩宇宙協助

PSI G-f 等離子

當日星系印記之關鍵力量

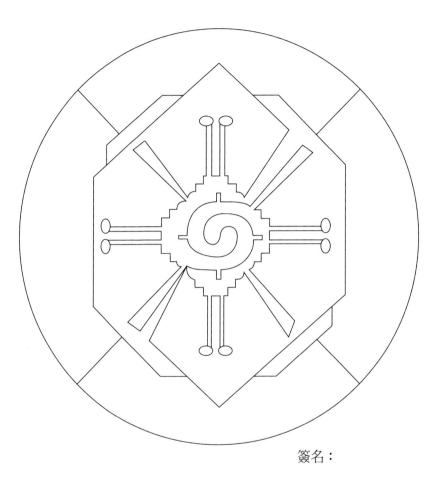

簽名：

許願清單：

3 個關鍵詞：＿＿＿＿＿＿＿ 、 ＿＿＿＿＿＿ 、 ＿＿＿＿＿＿

相對應行動清單：

感恩宇宙協助

PSI G-f 等離子

當日星系印記之關鍵力量

簽名：

許願清單：

3個關鍵詞：＿＿＿＿＿＿、＿＿＿＿＿＿、＿＿＿＿＿

相對應行動清單：

感恩宇宙協助

PSI G-f 等離子

當日星系印記之關鍵力量

簽名：

許願清單：

3 個關鍵詞：＿＿＿＿＿＿ 、 ＿＿＿＿＿＿ 、 ＿＿＿＿＿＿

相對應行動清單：

感恩宇宙協助

PSI　　　G-f　　等離子

當日星系印記之關鍵力量

簽名：

許願清單：

3 個關鍵詞：＿＿＿＿＿＿ 、 ＿＿＿＿＿＿ 、 ＿＿＿＿＿＿

相對應行動清單：

感恩宇宙協助

PSI　　　　G-f　　　等離子

當日星系印記之關鍵力量

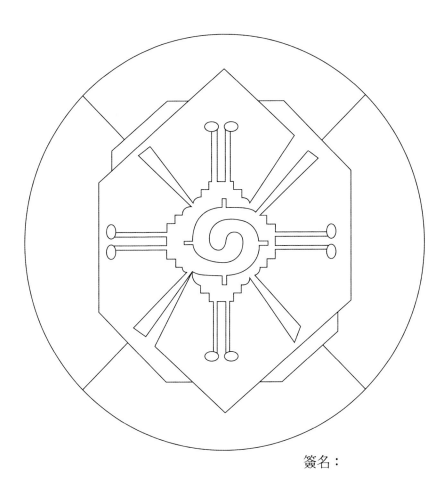

簽名：

許願清單：

3 個關鍵詞：＿＿＿＿＿＿ 、 ＿＿＿＿＿＿ 、 ＿＿＿＿＿＿

相對應行動清單：

感恩宇宙協助

PSI　　　　G-f　　　等離子

當日星系印記之關鍵力量

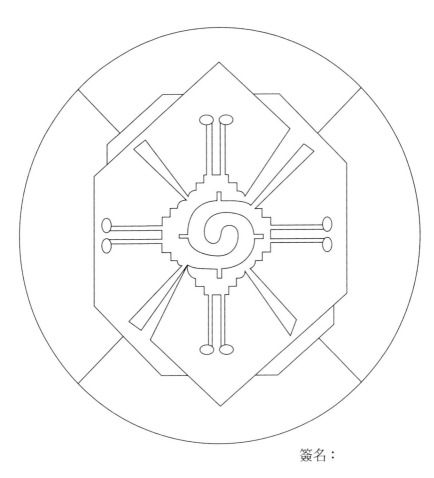

簽名：

許願清單：

3 個關鍵詞：＿＿＿＿＿＿、＿＿＿＿＿＿、＿＿＿＿＿＿

相對應行動清單：

感恩宇宙協助

PSI G-f 等離子

當日星系印記之關鍵力量

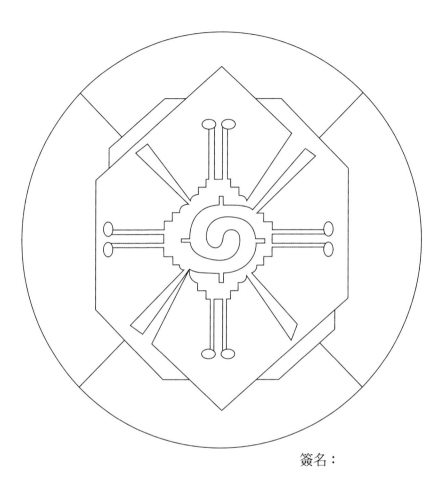

簽名：

許願清單：

3 個關鍵詞：＿＿＿＿＿＿、＿＿＿＿＿＿、＿＿＿＿＿＿

相對應行動清單：

感恩宇宙協助

PSI　　G-f　　等離子

當日星系印記之關鍵力量

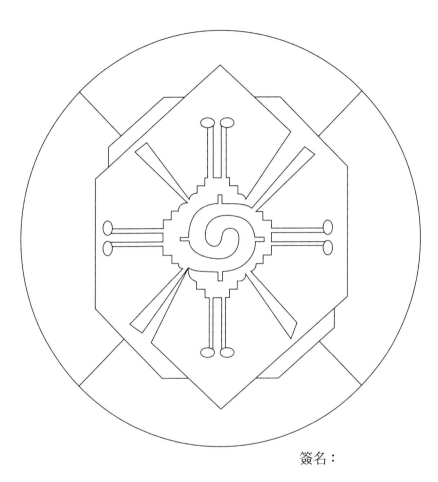

簽名：

許願清單：

3 個關鍵詞：＿＿＿＿＿＿、＿＿＿＿＿＿、＿＿＿＿＿＿

相對應行動清單：

感恩宇宙協助

PSI　　　G-f　　等離子

當日星系印記之關鍵力量

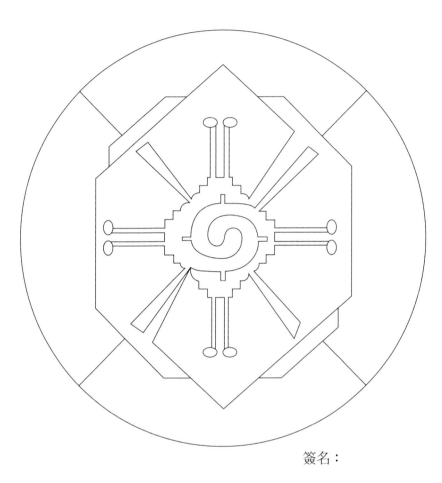

簽名：

許願清單：

3 個關鍵詞：＿＿＿＿＿＿ 、＿＿＿＿＿＿ 、＿＿＿＿＿＿

相對應行動清單：

感恩宇宙協助

PSI　　G-f　　等離子

當日星系印記之關鍵力量

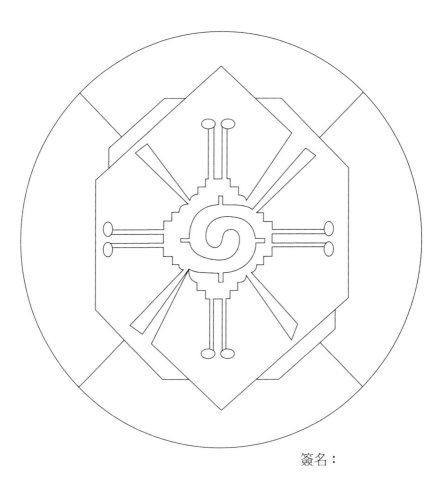

簽名：

許願清單：

3 個關鍵詞：_____、_____、_____

相對應行動清單：

感恩宇宙協助

PSI　　G-f　　等離子

當日星系印記之關鍵力量

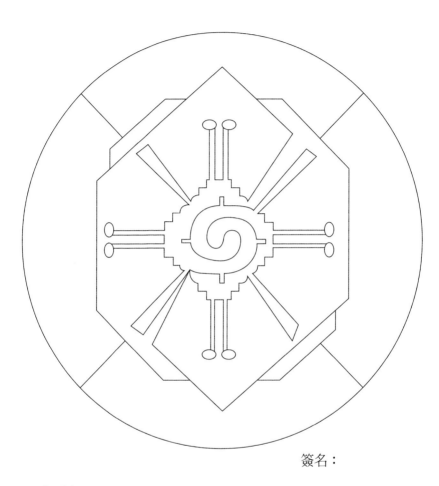

簽名：

許願清單：

3 個關鍵詞：＿＿＿＿＿＿、＿＿＿＿＿＿、＿＿＿＿＿＿

相對應行動清單：

感恩宇宙協助

PSI　　　　G-f　　　等離子

當日星系印記之關鍵力量

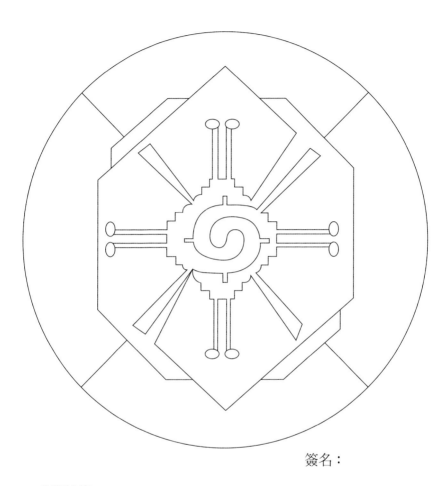

簽名：

許願清單：

3 個關鍵詞：＿＿＿＿＿＿＿ 、＿＿＿＿＿＿ 、＿＿＿＿＿＿＿

相對應行動清單：

感恩宇宙協助

PSI G-f 等離子

當日星系印記之關鍵力量

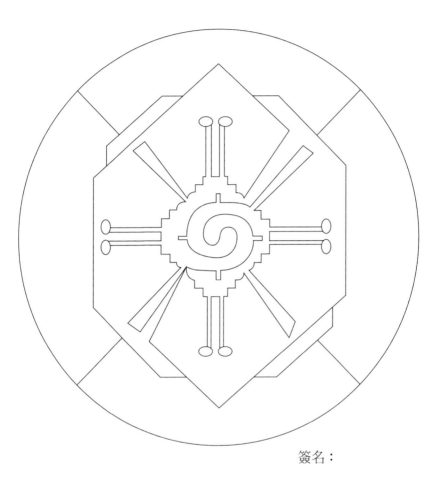

簽名：

許願清單：

3 個關鍵詞：＿＿＿＿＿、＿＿＿＿＿、＿＿＿＿＿

相對應行動清單：

感恩宇宙協助

PSI G-f 等離子

當日星系印記之關鍵力量

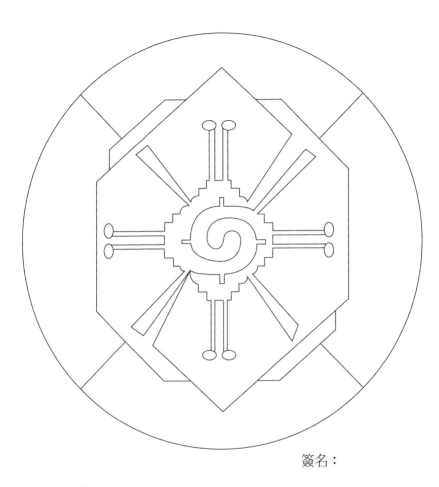

簽名：

許願清單：

3 個關鍵詞：＿＿＿＿＿＿＿ 、＿＿＿＿＿＿＿ 、＿＿＿＿＿＿＿

相對應行動清單：

感恩宇宙協助

PSI G-f 等離子

當日星系印記之關鍵力量

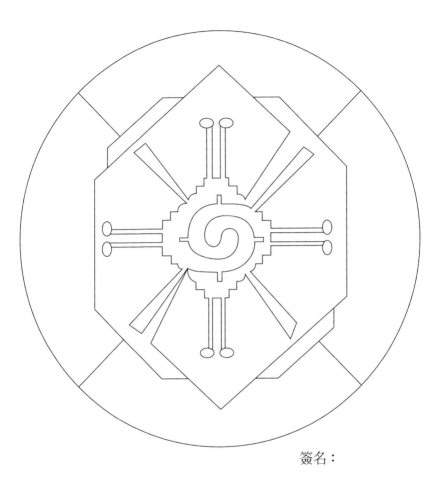

簽名：

許願清單：

3個關鍵詞：＿＿＿＿＿＿、＿＿＿＿＿＿、＿＿＿＿＿＿

相對應行動清單：

感恩宇宙協助

PSI　　　G-f　　　等離子

當日星系印記之關鍵力量

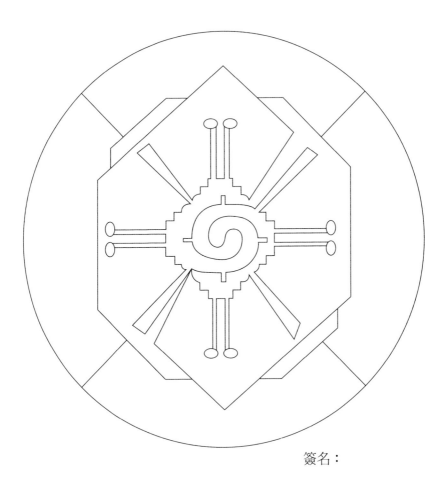

簽名：

許願清單：

3 個關鍵詞：＿＿＿＿＿＿＿、＿＿＿＿＿＿＿、＿＿＿＿＿＿＿

相對應行動清單：

感恩宇宙協助

PSI G-f 等離子

當日星系印記之關鍵力量

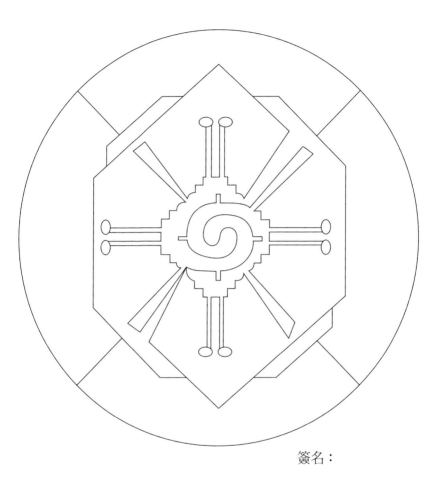

簽名：

許願清單：

3 個關鍵詞：＿＿＿＿＿＿ 、 ＿＿＿＿＿＿ 、 ＿＿＿＿＿＿

相對應行動清單：

感恩宇宙協助

PSI　　　G-f　　　等離子

當日星系印記之關鍵力量

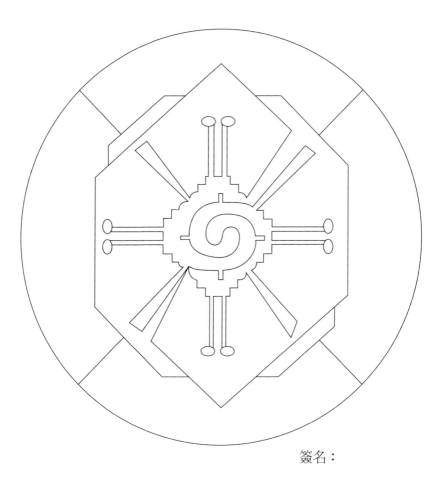

簽名：

許願清單：

3 個關鍵詞：＿＿＿＿＿＿ 、 ＿＿＿＿＿＿ 、 ＿＿＿＿＿＿

相對應行動清單：

感恩宇宙協助

PSI G-f 等離子

當日星系印記之關鍵力量

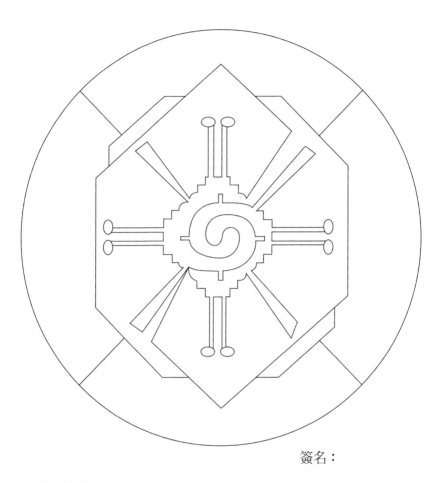

簽名：

許願清單：

3 個關鍵詞：＿＿＿＿＿＿＿、＿＿＿＿＿＿＿、＿＿＿＿＿＿＿

相對應行動清單：

感恩宇宙協助

PSI G-f 等離子

當日星系印記之關鍵力量

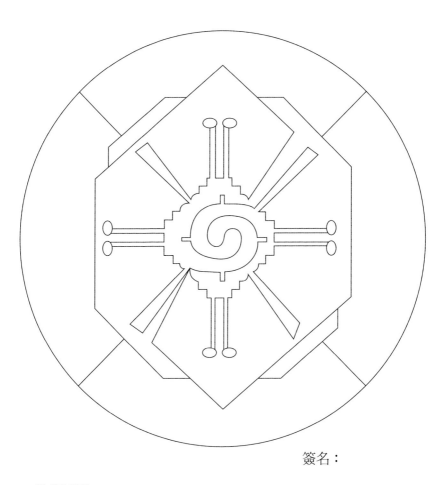

簽名：

許願清單：

3 個關鍵詞：＿＿＿＿＿＿＿、＿＿＿＿＿＿＿、＿＿＿＿＿＿＿

相對應行動清單：

感恩宇宙協助

PSI G-f 等離子

當日星系印記之關鍵力量

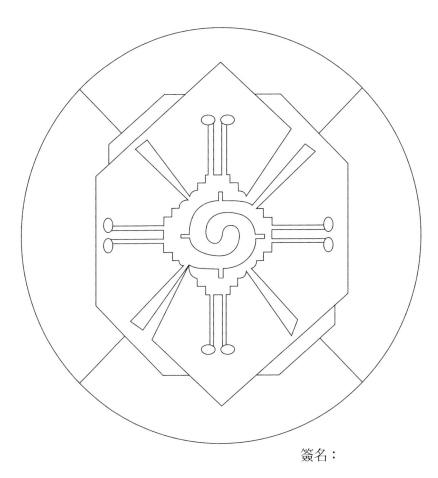

簽名：

許願清單：

3 個關鍵詞：＿＿＿＿＿＿＿ 、 ＿＿＿＿＿＿＿ 、 ＿＿＿＿＿＿＿

相對應行動清單：

感恩宇宙協助

PSI G-f 等離子

當日星系印記之關鍵力量

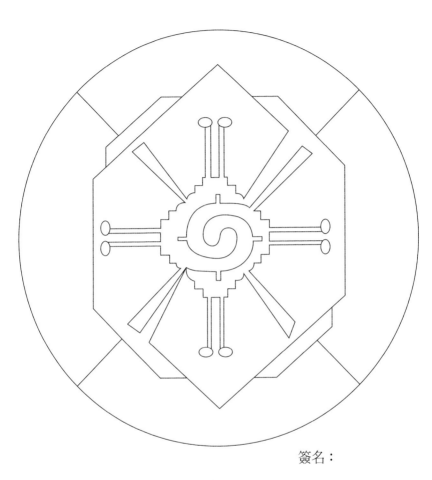

簽名：

許願清單：

3 個關鍵詞：＿＿＿＿＿＿、＿＿＿＿＿＿、＿＿＿＿＿＿

相對應行動清單：

感恩宇宙協助

PSI　　G-f　　等離子

當日星系印記之關鍵力量

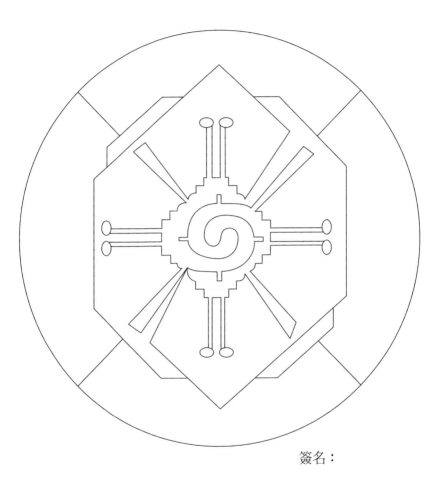

簽名：

許願清單：

3 個關鍵詞：_____、_____、_____

相對應行動清單：

感恩宇宙協助

PSI　　　G-f　　　等離子

當日星系印記之關鍵力量

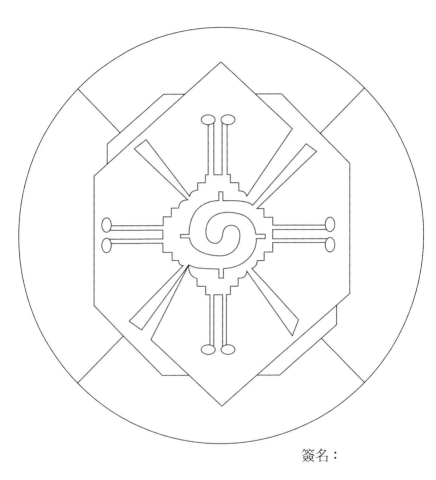

簽名：

許願清單：

3 個關鍵詞：＿＿＿＿＿＿＿、＿＿＿＿＿＿、＿＿＿＿＿＿

相對應行動清單：

感恩宇宙協助

PSI　　　G-f　　　等離子

當日星系印記之關鍵力量

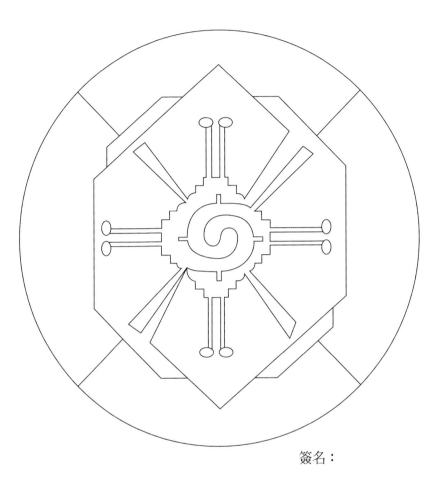

簽名：＿＿＿＿＿＿

許願清單：

3 個關鍵詞：＿＿＿＿＿＿＿、＿＿＿＿＿＿＿、＿＿＿＿＿＿＿

相對應行動清單：

感恩宇宙協助

PSI　　　G-f　　　等離子

當日星系印記之關鍵力量

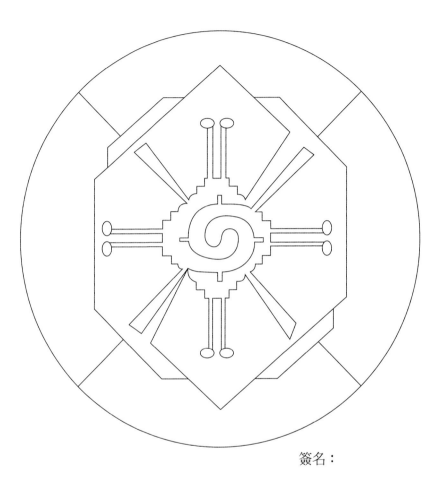

簽名：

許願清單：

3 個關鍵詞：＿＿＿＿＿＿、＿＿＿＿＿＿、＿＿＿＿＿＿

相對應行動清單：

感恩宇宙協助

PSI　　　G-f　　　等離子

當日星系印記之關鍵力量

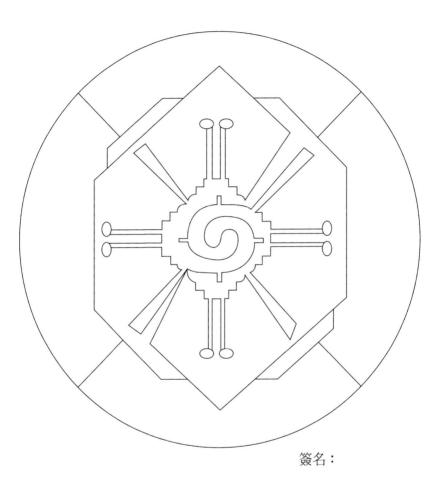

簽名：

許願清單：

3 個關鍵詞：＿＿＿＿＿＿、＿＿＿＿＿＿、＿＿＿＿＿＿

相對應行動清單：

感恩宇宙協助

PSI　　G-f　　等離子

當日星系印記之關鍵力量

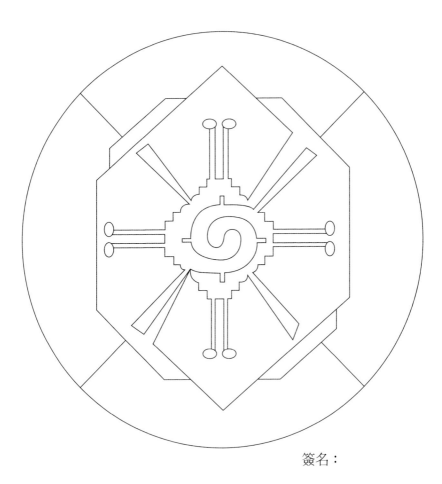

簽名：

許願清單：

3 個關鍵詞：＿＿＿＿＿＿ 、＿＿＿＿＿＿ 、＿＿＿＿＿＿

相對應行動清單：

感恩宇宙協助

PSI　　G-f　　等離子

當日星系印記之關鍵力量

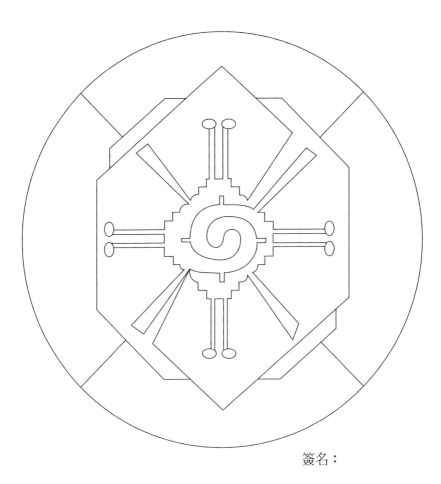

簽名：

許願清單：

3 個關鍵詞：＿＿＿＿＿＿、＿＿＿＿＿＿、＿＿＿＿＿＿

相對應行動清單：

感恩宇宙協助

PSI　　　G-f　　　等離子

當日星系印記之關鍵力量

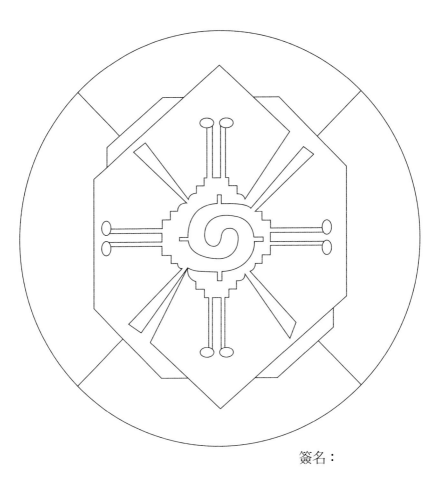

簽名：

許願清單：

3 個關鍵詞：＿＿＿＿＿＿、＿＿＿＿＿＿、＿＿＿＿＿＿

相對應行動清單：

感恩宇宙協助

PSI G-f 等離子

當日星系印記之關鍵力量

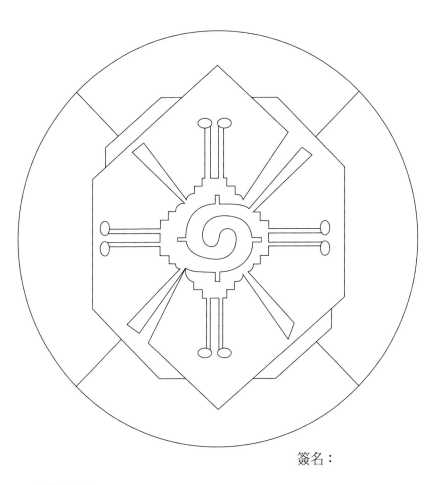

簽名：

許願清單：

3 個關鍵詞：＿＿＿＿＿＿ 、 ＿＿＿＿＿＿ 、 ＿＿＿＿＿＿

相對應行動清單：

感恩宇宙協助

PSI G-f 等離子

當日星系印記之關鍵力量

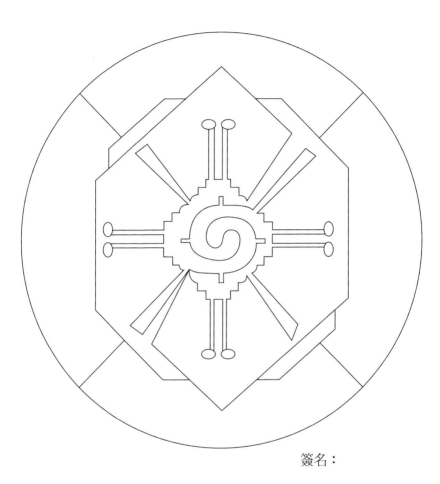

簽名：

許願清單：

3 個關鍵詞：＿＿＿＿＿＿ 、 ＿＿＿＿＿＿ 、 ＿＿＿＿＿＿

相對應行動清單：

感恩宇宙協助

PSI　　G-f　　等離子

當日星系印記之關鍵力量

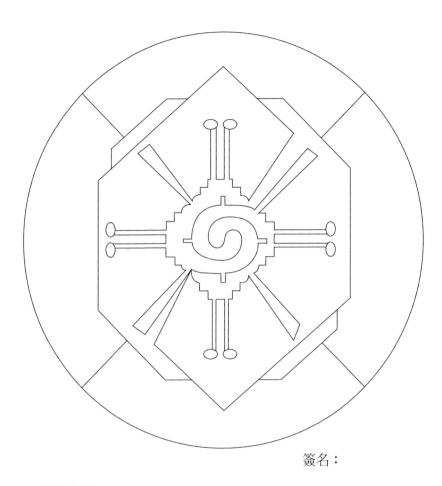

簽名：

許願清單：

3 個關鍵詞：_____ 、_____ 、_____

相對應行動清單：

感恩宇宙協助

PSI　　G-f　　等離子

當日星系印記之關鍵力量

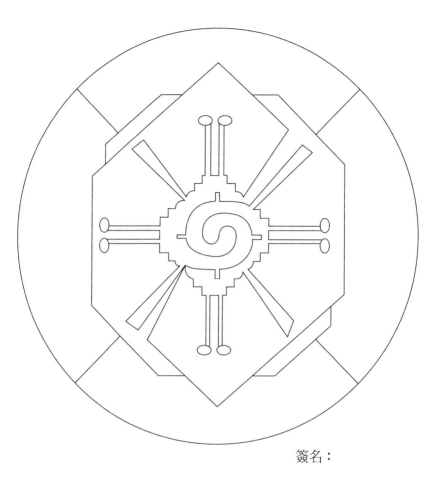

簽名：

許願清單：

3個關鍵詞：＿＿＿＿＿＿ 、 ＿＿＿＿＿＿ 、 ＿＿＿＿＿＿

相對應行動清單：

感恩宇宙協助

PSI G-f 等離子

當日星系印記之關鍵力量

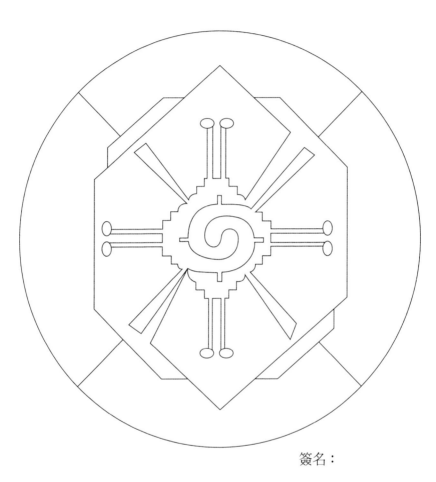

簽名：

許願清單：

3 個關鍵詞：＿＿＿＿＿＿、＿＿＿＿＿＿、＿＿＿＿＿＿

相對應行動清單：

感恩宇宙協助

PSI　　G-f　　等離子

當日星系印記之關鍵力量

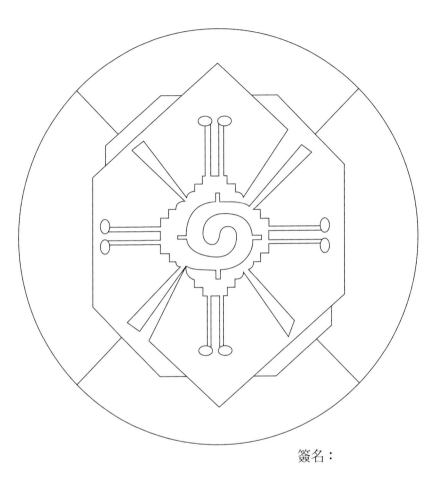

簽名：

許願清單：

3 個關鍵詞：＿＿＿＿＿＿ 、 ＿＿＿＿＿＿ 、 ＿＿＿＿＿＿

相對應行動清單：

感恩宇宙協助

PSI　　　G-f　　　等離子

當日星系印記之關鍵力量

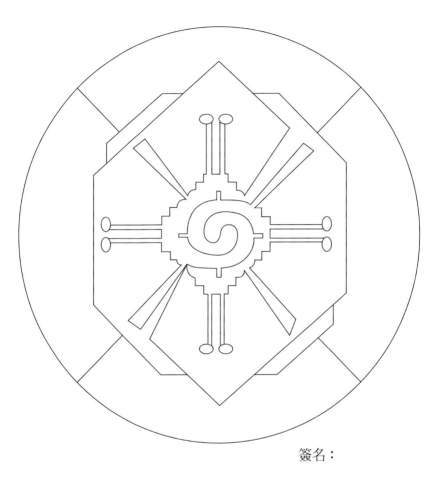

簽名：

許願清單：

3 個關鍵詞：＿＿＿＿＿＿、＿＿＿＿＿＿、＿＿＿＿＿＿

相對應行動清單：

感恩宇宙協助

PSI　　　G-f　　　等離子

當日星系印記之關鍵力量

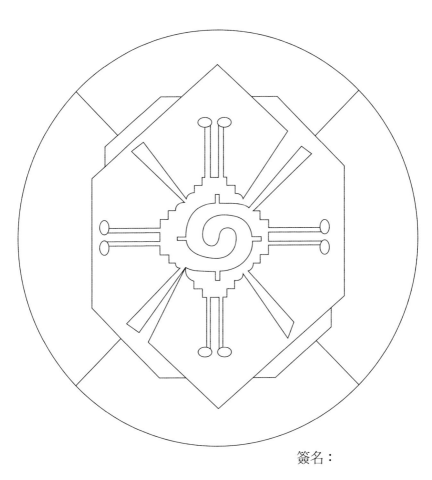

簽名：

許願清單：

3 個關鍵詞：＿＿＿＿＿＿ 、 ＿＿＿＿＿＿ 、 ＿＿＿＿＿＿

相對應行動清單：

感恩宇宙協助

PSI　　G-f　　等離子

當日星系印記之關鍵力量

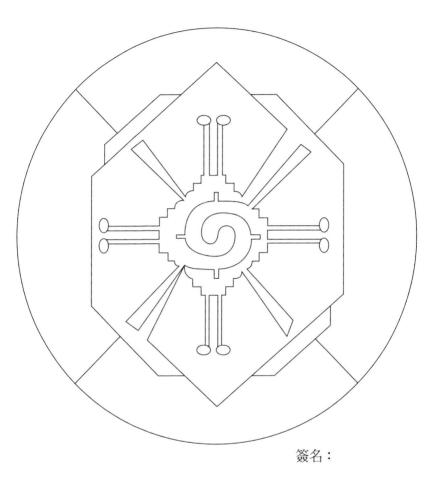

簽名：

許願清單：

3 個關鍵詞：＿＿＿＿＿＿、＿＿＿＿＿＿、＿＿＿＿＿＿

相對應行動清單：

感恩宇宙協助

PSI G-f 等離子

當日星系印記之關鍵力量

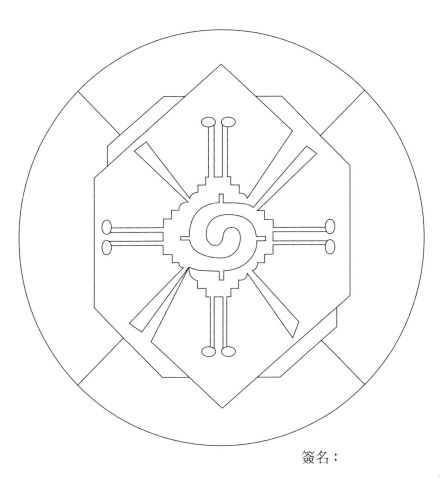

簽名：

許願清單：

3 個關鍵詞：＿＿＿＿＿＿ 、 ＿＿＿＿＿＿ 、 ＿＿＿＿＿＿

相對應行動清單：

感恩宇宙協助

PSI G-f 等離子

當日星系印記之關鍵力量

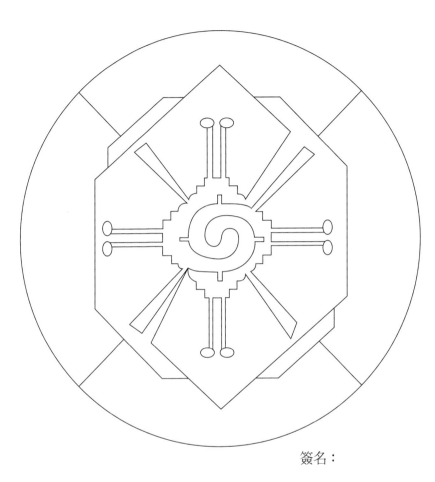

簽名：

許願清單：

3 個關鍵詞：＿＿＿＿＿＿、＿＿＿＿＿＿、＿＿＿＿＿＿

相對應行動清單：

感恩宇宙協助

PSI　　G-f　　等離子

當日星系印記之關鍵力量

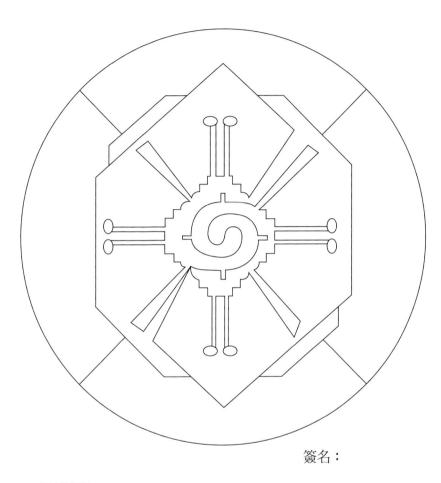

簽名：

許願清單：

3 個關鍵詞：＿＿＿＿＿＿ 、 ＿＿＿＿＿＿ 、 ＿＿＿＿＿

相對應行動清單：

感恩宇宙協助

PSI G-f 等離子

當日星系印記之關鍵力量

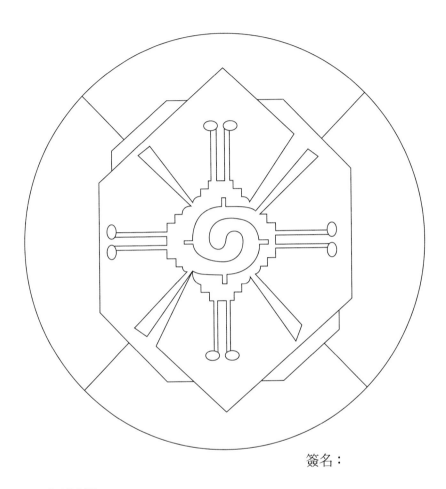

簽名：

許願清單：

3 個關鍵詞：＿＿＿＿＿＿ 、 ＿＿＿＿＿＿ 、 ＿＿＿＿＿＿

相對應行動清單：

感恩宇宙協助

♥ 尋找自己的星系印記

範例：1991 年 2 月 25 日

Step1
出生年份：找「年份表」，找到 1991，往橫向右邊對過去，找到數字 247。

Step2
出生月份：找「月份表」，找到 2 月，往右邊對過去，找到數字 31。

Step3
出生日期：直接列出數字 25。

Step4
算出總和：247+31+25=303

Step5
若總和超過 260 就減掉 260（數字在 260 之內）：303-260=43

Step6
對照「卓爾金曆」找到數字 43 的位置，往左邊對應圖騰，就是「藍夜」，調性 4，自我存在的藍夜。

生日月份		數字
1 月	January	0
2 月	February	31
3 月	March	59
4 月	April	90
5 月	May	120
6 月	June	151
7 月	July	181
8 月	August	212
9 月	September	243
10 月	October	13
11 月	November	44
12 月	December	74

▌月份表

出生年					數字
2117	2065	2013	1961	1909	217
2116	2064	2012	1960	1908	112
2115	2063	2011	1959	1907	7
2114	2062	2010	1958	1906	162
2113	2061	2009	1957	1905	57
2112	2060	2008	1956	1904	212
2111	2059	2007	1955	1903	107
2110	2058	2006	1954	1902	2
2109	2057	2005	1953	1901	157
2108	2056	2004	1952	1900	52
2107	2055	2003	1951	1899	207
2106	2054	2002	1950	1898	102
2105	2053	2001	1949	1897	257
2104	2052	2000	1948	1896	152
2103	2051	1999	1947	1895	47
2102	2050	1998	1946	1894	202
2101	2049	1997	1945	1893	97
2100	2048	1996	1944	1892	252
2099	2047	1995	1943	1891	147
2098	2046	1994	1942	1890	42
2097	2045	1993	1941	1889	197
2096	2044	1992	1940	1888	92
2095	2043	1991	1939	1887	247
2094	2042	1990	1938	1886	142
2093	2041	1989	1937	1885	37
2092	2040	1988	1936	1884	192
2091	2039	1987	1935	1883	87
2090	2038	1986	1934	1882	242
2089	2037	1985	1933	1881	137
2088	2036	1984	1932	1880	32
2087	2035	1983	1931	1879	187
2086	2034	1982	1930	1878	82
2085	2033	1981	1929	1877	237
2084	2032	1980	1928	1876	132
2083	2031	1979	1927	1875	27
2082	2030	1978	1926	1874	182
2081	2029	1977	1925	1873	77
2080	2028	1976	1924	1872	232
2079	2027	1975	1923	1871	127
2078	2026	1974	1922	1870	22
2077	2025	1973	1921	1869	177
2076	2024	1972	1920	1868	72
2075	2023	1971	1919	1867	227
2074	2022	1970	1918	1866	122
2073	2021	1969	1917	1865	17
2072	2020	1968	1916	1864	172
2071	2019	1967	1915	1863	67
2070	2018	1966	1914	1862	222
2069	2017	1965	1913	1861	117
2068	2016	1964	1912	1860	12
2067	2015	1963	1911	1859	167
2066	2014	1962	1910	1858	62

▌年份表

卓爾金曆 Tzolkin

	1	21	41	61	81	101	121	141	161	181	201	221	241
	2	22	42	62	82	102	122	142	162	182	202	222	242
	3	23	43	63	83	103	123	143	163	183	203	223	243
	4	24	44	64	84	104	124	144	164	184	204	224	244
	5	25	45	65	85	105	125	145	165	185	205	225	245
	6	26	46	66	86	106	126	146	166	186	206	226	246
	7	27	47	67	87	107	127	147	167	187	207	227	247
	8	28	48	68	88	108	128	148	168	188	208	228	248
	9	29	49	69	89	109	129	149	169	189	209	229	249
	10	30	50	70	90	110	130	150	170	190	210	230	250
	11	31	51	71	91	111	131	151	171	191	211	231	251
	12	32	52	72	92	112	132	152	172	192	212	232	252
	13	33	53	73	93	113	133	153	173	193	213	233	253
	14	34	54	74	94	114	134	154	174	194	214	234	254
	15	35	55	75	95	115	135	155	175	195	215	235	255
	16	36	56	76	96	116	136	156	176	196	216	236	256
	17	37	57	77	97	117	137	157	177	197	217	237	257
	18	38	58	78	98	118	138	158	178	198	218	238	258
	19	39	59	79	99	119	139	159	179	199	219	239	259
	20	40	60	80	100	120	140	160	180	200	220	240	260

詳細解說請參閱《星際馬雅 13 月亮曆》・陳盈君

彩繪靜心胡娜庫 許願本（增訂版）

作　　者　陳盈君
封面設計　陳慧洺
行銷企劃　林瑀、陳慧敏
行銷統籌　駱漢琦
業務統籌　邱紹溢
營運顧問　郭其彬
責任編輯　吳佳珍
總 編 輯　李亞南
出　　版　地平線文化　漫遊者文化事業股份有限公司
地　　址　台北市 105 松山區復興北路 331 號 4 樓
電　　話　（02）27152022
傳　　真　（02）27152021
讀者服務信箱　service@azothbooks.com
漫遊者書目：www.azothbooks.com
漫遊者臉書：www.facebook.com/azothbooks.read
發行或營運統籌　大雁文化事業股份有限公司
地　　址　台北市 105 松山區復興北路 333 號 11 樓之 4
劃撥帳號　50022001
戶　　名　漫遊者文化事業股份有限公司

二版三刷 (1)　2022 年 04 月
定　　價　台幣 340 元

I S B N　978-986-98393-4-1

國家圖書館出版品預行編目 (CIP) 資料

彩繪靜心胡娜庫許願本 / 陳盈君 著 . --
初版 . -- 臺北市 : 地平線文化，漫遊者
文化出版：大雁文化發行，2020.12
144 面；14.8X21 公分
ISBN 978-986-98393-4-1（平裝）

1. 繪畫 2. 畫冊

947.39　　　　　　　　　　109014533

漫遊，一種新的路上觀察學
www.azothbooks.com
f 漫遊者文化

大人的素養課，通往自由學習之路
www.ontheroad.today
f 遍路文化・線上課程